Pink Sir

－－ 莊向陽 貼圖 （一）

Pink Sir

【設計理念】

網路交流用語言已不見得能達到詼諧的效果，一張貼圖卻能
表達出當時的情境，讓交流時多一些幽默感。

【創作過程】

這是個偶發的機會，無意間創作了「埋伏中」的圖卡與網友
交流。由於深具效果，於是腦海出現了粉紅凸肚的形象，簡
單的幾筆、凸顯的肚子帶給大家親切感。於是將日常用的語
言、情境用畫筆勾勒出來。『PinkSir』於焉產生。

埋伏中…

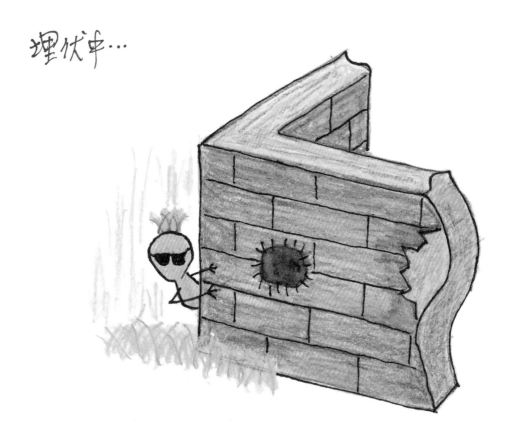

太陽下山
再叫我..

誰先來？

你説啥?

壓力山大！

浮潛中

007

我是誰 ?!

没辦法！

009

狗屎運?

凸槑特！

怎麼辦?

嗯~嗯~嗯~~

我沒法發"4"！

3C殺手！

行動百科

穩定(釘)

隨你!

遺撼 ?!

沙發窓坐

冷靜!!

傷腦筋！

嗯～～～酥糊

給我轉！

别拉我！

寸步難行!

友誼之船

你...是不是撒？

花

葉子

花

葉子

不要管我

面壁

我不說

壁咚

太難了！

關小黑屋

轉角有愛

"華"夠了吧？

我自己 Pia

...10·8·6·4·2 1·3·5·7·9...

我網紅

原来....

爬樓？

您好！

開玩笑！

走眼

水流成河

滴水穿石

PinkSir音樂盒

048

打吧.裝備好了!

嘿～～

我踹‧踹‧踹！

沉思

厭者上鉤

Let's Rock !

蒜香烤腸

我溜了！

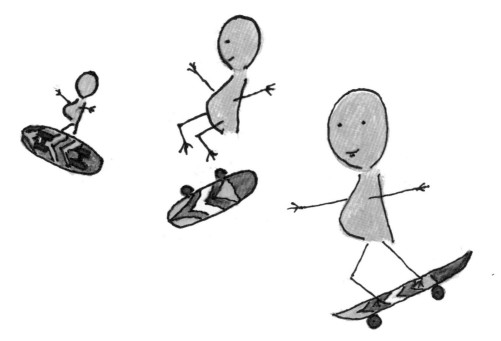

好癢！撓不著.

毛巾操

058

耶斯！

PinkSir 鉛筆盒 (一)
(Front View)

Pinksir 鉛筆盒 (二)

端節快樂！

打瞌睡?… 没有!

人體工學椅

翻臉！

你們游泳比較適合我

脑洞介么大?!

PinkSir 四角褲

人字拖不如二字拖！

你心起閉！

注意音準！

文化人兒

剪不到哇！嗚~~~

腦子凍結

這素隨？

心跳120！

120cm

077

艾特你！

PinkSir鞋扳

080

拉黑

打卡：

082

這浴巾……？

關住你

考哇踢不了二下？

PinkSir 背包

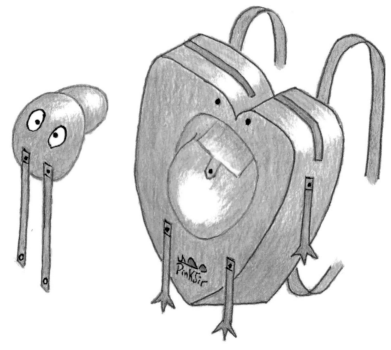

086

好蔥白

99~

089

刷博中～勿擾！

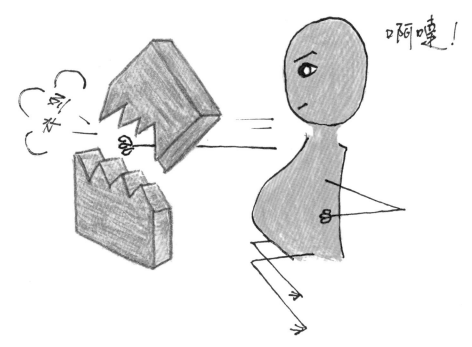

091

偶包?書包?

三聲曲～

撬門窗

PinkSir 掛鉤

PinkSir 小夜燈

不能好好玩耍了

沒法子跟你聊了，都是句點"！

099

路遇

累趴了！

PinkSir零錢包

心動的感覺

538? 上 or 下上?

無耶

PinkSir 圍裙

長知識

討打！

我第一！

PinkSir 手機保護殼

支架

綠豆芽

嗯～買左邊這面

為啥澡堂只收我半價？

PinkSir 棒球帽

二頭肌！

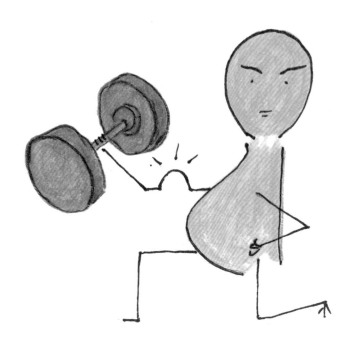

都你啦！

PinkSir口罩

PinkSir 創嘅

就不要！

國王的新衣

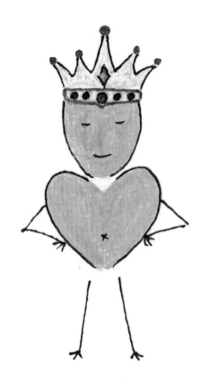

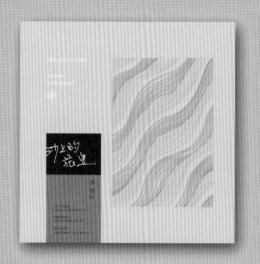

趙樹海專輯 ～ 《沙上的旅途》

- 2020.10.25.磅礡問世！
- 民歌創作45年超過百首。
- 睽違22個年頭才推出鄉村曲風全新風貌的「沙上的旅途」、「敏感的楓葉」。
- 值得一等、值得珍藏。
- 中化健康購趣味網頁、誠品書局暨各大連鎖書局，以及數位音樂平台同步發行。